2021 8 DEC. 1846
12 Dec 1846. Yd 1
 8º

CATALOGUE

DE TABLEAUX

DE TOUTES LES ÉCOLES.

Ce Catalogue se distribue :

A Paris. . . .	A l'administration de l'*Alliance des Arts*, rue Montmartre, 178.
	Chez MM. JACQUIN, commissaire-priseur, rue d'Enghien, 32.
	GUICHARDOT, marchand d'estampes, rue Saint-Thomas-du-Louvre, 32.
A Londres. . .	ROLANDI, 20, Berners street, Oxford street.
	COLNAGHI, 14, Pall-Mall east.
	SMITH, marchand d'estampes, Lile street.
	WORTBURN, libraire, 112, St-Martin's lane street.
A Bruxelles.	HEN14, 104, rue Royale.
	E. LEROY, 64, rue Fossés-aux-Loups.
A La Haye. . .	JACOB, libraire.
	ENTHOVEN, marchand de tableaux.
A Amsterdam.	BRONDGEEST, expert, 30, Heerengraght.
	GRUPTER, marchand de tableaux.
	BUFFA, kalverstraat.
A Berlin. .	SELKE.
A Vienne. .	ROSEMANN et SCHWEIGER.
A Leipsick.	RUDOLPHE WEIGEL.
A Manheim.	ARTARIA et FONTAINE.
A Munich. .	BRULIOT, conservateur du Musée.
A Turin. .	BUCHERON, 19, rue Madone-des-Anges.
A Rome. .	BAZEGGIO, 42, Strada Babuino.

Alliance des Arts.

CATALOGUE

DE

TABLEAUX

DE TOUTES LES ÉCOLES

PROVENANT DE LA GALERIE

DE

M. RICKETTS.

VENTE

LE MARDI 8 DÉCEMBRE 1846,

Et jours suivants, →12 déc. 1846.

A l'hôtel des Commissaires-Priseurs, place de la Bourse,
GRANDE SALLE, n° 1.

M⸱ JACQUIN, Commissaire-Priseur, rue d'Enghien, 32.

EXPOSITION PUBLIQUE
Le Dimanche 6 et le lundi 7 décembre.

PARIS,
ADMINISTRATION DE L'ALLIANCE DES ARTS,
RUE MONTMARTRE, 178.

1846

PRÉFACE.

La galerie de M. Ricketts, composée de 450 tableaux de toutes les écoles, était très-connue des amateurs de France et d'Angleterre. M. Ricketts a occupé des places importantes dans la diplomatie britannique, et il a eu occasion de voir toutes les galeries du monde dans le cours de ses voyages. Sa passion pour la peinture s'est naturellement attachée aux chefs-d'œuvre disséminés dans les collections nationales de l'Italie, de l'Espagne, de la Prusse, de l'Allemagne, de la Hollande, de la Belgique, de l'Angleterre et de la France. Mais comment se satisfaire en réunissant des tableaux, lorsqu'on songe sans cesse aux merveilles de Raphaël et du Corrège, de Rembrandt et de Rubens, de Murillo et du Poussin? Les plus riches amateurs ne peuvent pas enlever aux musées royaux ces trésors consacrés, qui sont la gloire de chaque pays. M. Ricketts a imaginé de recueillir, en copies anciennes, des *fac-simile* donnant l'image aussi approximative que possible de tous les tableaux célèbres des grands maîtres. Pendant trente années de voyages et de passion persévérante, il a collectionné partout les reproductions estimables des chefs-d'œuvre du Nord et du Midi, si bien que sa galerie présentait, rapprochées les unes des autres, toutes les compositions que la gravure, la bibliographie et la mémoire des hommes ont illustrées. Une promenade dans ce cabinet curieux donnait l'idée des musées de Rome, de Florence, de Venise, de Madrid, de Dresde, de Berlin, d'Amsterdam, d'Anvers, de Londres et de Paris. Toute l'histoire de la peinture se pouvait étudier sur une série complète, où il ne manque presque aucun des anneaux importants qui relient les arts de chaque école digne d'attention. Les originaux pré-

cieux s'y rencontrent par-ci par-là ; mais le caractère général de la collection est un panorama des galeries de l'Europe. La plupart de ces copies anciennes, choisies avec un goût épuré et une connaissance très-profonde de la peinture, appartiennent au temps des artistes, et souvent même à leur atelier. On sait combien de fois les excellents tableaux des maîtres italiens étaient reproduits autour d'eux, sous leurs yeux et sous leur main. Il y a tel tableau de Raphaël et du Corrège, qui a été copié cent fois avant que l'original fût envoyé à sa destination. Le mérite de ces duplicata est donc incontestable pour les vrais amateurs de la peinture ancienne, à défaut des originaux que tout le monde n'a pas le loisir d'aller voir dans les capitales de l'Europe. La gravure est, d'ailleurs, bien plus éloignée des chefs-d'œuvre qu'elle traduit, qu'une copie bien faite avec les traditions de l'école et tous les prestiges de la couleur. Cela est vrai surtout pour les grands coloristes, comme les Vénitiens, les Espagnols, les Hollandais ou les Flamands. Plusieurs des copies de la collection Ricketts se soutiendraient à côté des originaux, et portent d'ailleurs les noms recommandables d'artistes habiles qui eurent l'honneur de devenir maîtres à leur tour. Jules Romain n'a-t-il pas fait des copies de Raphaël qui trompaient les plus fins connaisseurs de leur époque ? Schidone et les Carrache, des copies du Corrège, qu'on prend encore pour des originaux ?

Il y a dans cette collection des séries presque complètes et extrêmement curieuses, que nous verrons disséminer avec regret : par exemple, l'œuvre du Corrège, où se trouvent tous les tableaux capitaux du maître en copies parfaites et qui sortent, en effet, de galeries presque royales, du château de Navarre ayant appartenu à Joséphine, de palais célèbres en Italie et de couvents espagnols. Cela conviendrait à merveille à quelque musée de province qui ne doit guère avoir l'espérance de posséder jamais un original du

grand maître de Parme. L'œuvre de Raphaël est presque aussi complet. Il ne faut pas oublier que tous les musées et toutes les galeries particulières ont été ouverts à M. Ricketts, et qu'il a pris soin de faire copier les tableaux importants, quand il avait inutilement cherché une copie ancienne.

Le caractère particulier de cette collection imposait une méthode particulière de classement pour le Catalogue. N'est-ce pas à l'auteur des originaux qu'il faut rapporter les répétitions ou les copies, que l'on connaisse ou non l'auteur de la copie? On a donc pris pour titres les noms des maîtres, et l'on a classé à leur suite tout ce qui tient à leur œuvre, même les imitations, les pastiches, et tous les souvenirs plus ou moins éloignés. Cette méthode a ses avantages et ses inconvénients, nous l'avouons. Ainsi vous trouverez un Bonington original à l'article Canaletto, le peintre anglais ayant imité le peintre vénitien; vous trouverez encore Bonington à Titien dont il a copié le n° 1259 du Louvre; mais aussi vous ne rencontrerez pas une Vierge de Raphaël à l'école flamande, quand elle a été copiée par un peintre flamand. En un mot, la règle qui a commandé le classement, c'est la reproduction ou l'imitation d'un maître.

Du reste, nous déclinons toute responsabilité de ce catalogue, qui était rédigé depuis longtemps avec grand soin, et que nous avons simplement traduit et resserré. Nous avons dû respecter toutes les attributions qui s'écartaient parfois de notre propre sentiment, et bien des classifications inusitées en France; par exemple, le transport dans l'école romaine des maîtres étrangers, comme Elsheimer, Poelemburg, Glauber et autres, parce qu'ils ont presque toujours travaillé à Rome; par exemple, il a fallu laisser à Van Dyck de beaux portraits bien dignes de lui, mais qui ne sont pas de lui cependant, malgré la signature; il a fallu laisser à Adrien Van Velde une grisaille qui est le contraire de son style et de son talent; par exemple, on a laissé à Rembrandt une Diane nue, parce

qu'elle ressemble à une de ses eaux-fortes, mais qui est exécutée dans l'école italienne; on a laissé à Watteau la jeune fille gravée dans l'œuvre de Raoux, etc.

Ce Catalogue aura pourtant, nous le croyons, un véritable intérêt, en rapprochant les principaux tableaux des grands maîtres de toutes les écoles, avec l'indication, autant que possible, du musée ou de la collection qui possède l'original. Ce n'est pas à dire que la galerie de M. Ricketts ne renfermât absolument que des copies. Les connaisseurs admireront la Vierge et l'Enfant Jésus, qu'on attribue à la première manière de Léonard; l'Adoration des mages, attribuée à Giorgione; la petite Sainte Famille, d'Annibal Carrache, et le Christ descendu de la croix, d'Augustin; une belle Marine, de Salvator; le Christ en croix, de Berruguette; quelques Murillo vigoureux; la Nature morte, de Cuyp, et plusieurs toiles originales des Hollandais et des Flamands; le portrait de Philippe-Égalité, père du roi Louis-Philippe, original de Reynolds; une charmante Moissonneuse, du même peintre; trois Bonington, plusieurs Boucher, des portraits de personnages célèbres, etc.

L'exposition durera deux jours, les dimanche et lundi 6 et 7 décembre; mais on peut voir d'avance une partie des tableaux à l'*Alliance des Arts*, rue Montmartre, 178.

On reçoit les commissions à l'ALLIANCE DES ARTS.

CATALOGUE
DE
TABLEAUX ANCIENS.

ÉCOLES D'ITALIE.

Ecole Florentine.

LEONARDO DA VINCI.

1. *La Vierge, adorant l'Enfant Jésus entre deux anges.* Très-belle peinture originale, dans la première manière du maître; à droite et à gauche, échappée de paysage, avec un homme sur un cheval blanc et une maison de campagne qu'on présume être celle du père de Léonard. — Sur bois de cèdre. Conservation parfaite, grand style, savante exécution.

 HAUT. 43 M., LARG. 50.

2. *La Joconde.* Belle copie, par son élève Andrea Solario, du portrait du Louvre, n° 1093, avec des différences dans le fond. — Sur bois.

 H. 77, L. 55.

3. *La Feronière.* Charmante petite copie du n° 1091 du Louvre. — Sur bois.

<blockquote>н. 20, l. 22.</blockquote>

4. *Jupiter et Léda.* Copie du grand tableau de M. Levrat, mais avec des différences dans le fond. La Léda est debout, les deux enfants à ses pieds; très-fine exécution; gravé par M. Leroux. — Sur bois.

<blockquote>н. 45, l. 32.</blockquote>

5. *Hérodias.* Petite esquisse du tableau appartenant à M. Collot, directeur de la Monnaie à Paris. — Sur bois.

<blockquote>н. 17, l. 19.</blockquote>

6. *La Colombine.* Petite esquisse du célèbre portrait qui était autrefois dans la galerie d'Orléans, et qui est passé en Angleterre: peinture très-délicate. — Sur bois.

<blockquote>н. 21, l. 17.</blockquote>

FRA BARTOLOMEO BACCIO
DELLA PORTA ou IL FRATE.

7. *L'Annonciation.* L'ange portant un lis est agenouillé devant la Vierge; fond doré. Par son élève Fra Paolo Pistojese. — Sur cuivre.

<blockquote>н. 23, l. 17.</blockquote>

CREDI DI LORENZO.

8. *Buste de la Vierge* avec un œillet sur le sein. Quelquefois attribué à Garofalo, à cause de l'œillet, signature ordinaire de ce maître.

 h. 45, l. 37.

ANDREA DEL SARTO.

9. *La Charité*. Petite copie ancienne et excellente de la Charité du Louvre, n° 856. On dit qu'elle est de Zuccarelli, et faite pour ses gravures. Charmant tableau.

 h. 41, l. 32.

10. *La sainte Famille*. Petite copie, attribuée à Francia Bigio, du tableau du Louvre, n° 852; ronde. —Sur bois de cèdre; extrêmement fine.

 D. 19.

PIETRO DA CORTONA.

11. *La toilette de Flore*, dans le genre d'Albano. Des Amours présentent à la déesse un miroir et des fleurs; rond; original.

 D. 56.

FRANCESCO FURINI.

12. *Suzanne effrayée*. Elle est en buste, demi-nue,

de grandeur naturelle, et paraît fuir l'approche des vieillards; savante et noble peinture.

H. 75, L. 59.

13. *Thétis recevant de Vulcain le casque d'Achille.* Figure de grandeur naturelle, et demi-nue, jusqu'aux genoux. Belle imitation, par S. Pignone.

H. 105, L. 79.

CARLO DOLCI.

14. *Madone* enveloppée d'une draperie bleue. Plus petit que nature; par B. Mancini. — Sur cuivre.

H. 28, L. 23.

15. *Sainte Catherine.* Copie moderne du tableau de la galerie Florentine, représentant la fille du Dolci.

H. 26, L. 19.

LEONI ALESSANDRO.

16. *La Flagellation du Christ.* — Sur cuivre.

H. 22, L. 17.

FRANCESCO ZUCCARELLI.

17. *Paysage,* avec de grands arbres et trois figures au premier plan; fond de montagnes bleues.

H. 35, L. 39.

École Romaine.

RAPHAEL.

18. *La Vierge à la chaise.* Belle copie, par Vincentio di San Gemignano. Ce tableau était primitivement rond, comme l'original; mais le rentoilage, qui est très-vieux, lui a donné la forme d'un carré oblong. Ce tableau et tous ceux qui suivent sont gravés dans l'œuvre de Raphael.

H. 87, L. 75.

19. *Le Spasimo.* Petite copie du célèbre tableau qui est au musée de Madrid. — Sur bois.

H. 49, L. 35.

20. *La Madone au palmier.* Copie réduite par Sassoferrato du tableau de Raphaël.

H. 42, L. 34.

21. *La Vierge*, en buste, d'après le tableau du Louvre, appelé la Belle Jardinière, n° 1185; copie par Michel Coxcie. — Sur bois.

H. 33, L. 25.

22. *La Vierge tenant l'Enfant sur ses genoux.* Deux séraphins dans les nuages dorés; attribué à B. Schaminossi. — Sur cuivre.

H. 17, L. 13.

23. *La Vierge, l'Enfant et saint Joseph.* Copie d'un

fragment de la Sainte-Famille, de François I^{er}; au Louvre, n° 1184. Par Bernard Van Orlay. — Sur bois.

h. 43, l. 33.

24. *Les trois Grâces.* Petite copie moderne du tableau appartenant à lord Dudley, gravé récemment par M. Forster. — Sur bois.

h. 20, l. 17.

25. *Jeune homme accoudé sur le bras droit.* Petite copie du tableau du Louvre, n° 1157. — Sur bois.

h. 11, l. 9.

26. *La belle Madone.* Elle est debout, tenant l'Enfant Jésus embrassé par saint Jean; dans le lointain, saint Joseph. Fond de paysage. Copie par Pietro da Pietri, du tableau de la galerie de Stafford.

h. 90, l. 62.

27. *La Vierge, l'Enfant Jésus, Élisabeth et saint Jean.* Petite copie ancienne, par Padre Ramelli, du tableau du Louvre, n° 1188; excellente reproduction d'un chef-d'œuvre. — Sur bois.

h. 37, l. 27.

28. *Le Massacre des Innocents,* d'après le fameux dessin de Raphël, qui fut gravé par Marc Antonio Raimondi. Le tableau est de grandeur moyenne; il a plus de deux fois la grandeur de la gravure.

On dit qu'il fut peint par Andrea Andreani. Tableau extrêmement curieux et d'une belle exécution.

H. 63, L. 80.

29. *L'Incendie du Bourg.* Excellente copie de ce chef-d'œuvre de Raphaël, par Mario Balassi. Très-belle pâte, couleur harmonieuse, grand style. Il est rare de trouver une copie si bien calquée sur l'original.

H. 99, L. 127.

GIULIO ROMANO.

30. *La Vierge, l'Enfant et saint Jean.* Petite copie du tableau du Louvre, n° 1056. — Sur bois.

H. 20, L. 25.

PIERINO DEL VAGA.

31. *La Vierge priant*, les mains jointes.

H. 33, L. 24.

FEDERICO BAROCCIO.

32. *Le Christ porté au tombeau* par Nicomède, Joseph d'Arimathie et saint Jean. Sur le devant, la Madeleine en pleurs. Excellente réduction du grand tableau de ce maître. — Sur cuivre.

H. 33, L. 26.

ANDREA LUCATELLI.

33. *Paysage*, avec quelques personnages.
 h. 15. l. 62.

ROTTENHAMER, de Munich.

34. *Saint Jean baptisant le Christ.* — Sur cuivre.
 h. 23, l. 17.

AGOSTINO TASSI.

35. *Paysage.* Grands arbres et personnages au premier plan. Effet de soir.
 h. 23, l. 31.

36. *Port de mer.* Effet de clair de lune.
 h. 19, l. 26.

37. *Paysage*, avec saint Jean prêchant. — Sur bois. — Rond.
 d. 19.

ADAM ELSHEIMER.

38. *Paysage.* Le point du jour. Adonis allant à la chasse, et Vénus, avec l'étoile du matin sur le front, voulant le retenir. Fine peinture, originale. — Sur bois.
 h. 29, l. 38.

39. *Petit paysage*, très-fin, avec deux bonshommes assis sous un arbre. — Sur bois.

H. 14, L. 11.

POELEMBURG.

40. *Vénus, Adonis et l'Amour*, au milieu d'un paysage. — Sur bois.

H. 49, L. 64.

41. *Un lévrier* couché au milieu d'un paysage. — Sur bois.

H. 26, L. 38.

42. *Deux colombes*, fragment du tableau n° 42, Vénus et Adonis. — Sur bois.

H. 14, L. 19.

43. *La Madeleine* agenouillée dans sa grotte, et quatre anges dans les cieux, portant une croix. Paysage et cascade. Peinture très-fine. — Sur bois.

H. 15, L. 21.

44. *La fuite en Égypte*. La Vierge assise tient l'Enfant Jésus. Saint Joseph est appuyé sur son âne. Fin paysage. — Sur bois.

H. 14, L. 19.

DOMENICO FETI.

45. *Repos en Égypte.* Des anges apportant des fleurs et des fruits.

H. 35, L. 33.

46. *La Madeleine* agenouillée devant le crucifix dans une grotte. — Sur bois.

H. 52, L. 44.

GERARDO DELLA NOTTE (Hontorst).

47. *Intérieur de famille hollandaise.* Effet de lumière.

H. 33, L. 34.

ANDREA SACCHI.

48. *Le Christ à genoux portant la croix.* La Madeleine et autres personnages. Vigoureuse copie, par Francesco Lauri.

H. 46, L. 37.

49. *Agar et Ismaël* au désert, et l'ange montrant une source d'eau. De la collection Crozat.

H. 75, L. 93.

SASSOFERRATO.

50. *La Vierge* en buste, les yeux baissés et les mains jointes.

H. 49, L. 39.

MICHEL-ANGE CAMPIDOGLIO.

51. *Nature morte.* Cep de vigne, avec des grappes de raisin le long d'un mur. Vigoureux contraste d'ombre et de lumière. Belle exécution.

H. 55, L. 85.

CARLO MARATTI.

52. *Fuite en Egypte.* La Vierge assise, entourée d'anges. Esquisse par Van Loon.

H. 48, L. 63.

53. *Tête de Vierge.* — Rond.

D. 15.

54. *La Vierge et l'Enfant Jésus adorés par les anges.* Effet de lumière qui rayonne de l'Enfant divin. Charmante peinture, originale. Gravée.

H. 35, L. 31.

GLAUBER JEUNE.

55. *Paysage.* Adonis et ses chiens. Riche composition; belle couleur.

H. 21, L. 39.

56. *Paysage,* avec quelques figures à cheval. — Sur cuivre.

H. 20, L. 29.

ORIZONTI VAN BLOEMEN.

57. *Paysage* des environs de Rome. Trois personnages sur le devant. Esquisse très-vive.

 h. 32, l. 65.

58. *Vue de Tivoli*, avec une cascade et des ruines. Pêcheurs sur le premier plan.

 h. 49, l. 63.

ROSA DI TIVOLI.

59. *Paysage et animaux.* Un taureau, des moutons, une chèvre et un chien buvant à un ruisseau. Un berger les suit. Effet de soir. Vigoureuse exécution. Original.

 h. 58, l. 72.

JEAN-ANDRÉ.

60. *Son portrait*, par lui-même, dans le costume de dominicain.

 h. 42, l. 33.

PANINI.

61. *Ruines de l'ordre dorique*, avec deux personnages et une vue lointaine de la mer. Esquisse, en hauteur.

 h. 74, l. 28.

POMPEO BATTONI.

62. *Jeune fille*, en buste, la tête renversée à gauche, le cou et le sein nus. Corsage vert. Charmante physionomie.

H. 46, L. 35.

63. *Jeune fille* dressant la tête derrière un arbre. En buste et de grandeur naturelle.

H. 45, L. 35.

Ecole Vénitienne.

GIOVANNI BELLINI.

64. *Décapitation d'un saint.* Copie sur bois par un Flamand.

H. 24, L. 30.

TITIEN.

65. *Irene di Spilimbirgo,* tenant un écureuil sur le bras. Peint par Titien, à l'âge de quatre-vingts ans environ. Les gravures de ce tableau et des deux suivants se trouvent dans «le Théâtre des Peintres de D. Teniers», publié par ordre de l'archiduc Léopold. La jeune fille vue à mi-corps est de trois quarts, tournée à gauche. Ses cheveux dorés sont

tressés derrière la tête. Elle porte un corsage rouge.

H. 103, L. 76.

66. *Repos en Égypte,* au milieu d'un paysage. La Vierge en robe rouge est assise, embrassant l'Enfant Jésus; à gauche, saint Joseph assis sous un arbre. Au fond, à droite, une colline avec une tour. Belle lumière et belle couleur. Gravé. — Transporté sur bois.

H. 46, L. 62.

67. *La Vierge, l'Enfant Jésus couronnant sainte Catherine, et saint Jean agenouillé.* Beau paysage, belle couleur. Copie ancienne.

H. 53, L. 62.

68. *Titien vieux et sa femme enceinte.* C'est la belle composition, connue par la gravure de Van Dyck, qui a traduit en italien les quatre vers latins inscrits au bas du tableau. La femme, vue de trois quarts, met la main droite sur sa gorge. Le Titien, vu de profil et coiffé d'un bonnet rouge, s'avance vers elle. A gauche, une tête de mort sous le bras de la femme. Belle peinture qui paraît originale.

H. 106, L. 88.

69. *Danaé.* Ancienne copie du célèbre tableau qui est à Naples. Elle est attribuée à Flaminio Torre.

Grandeur naturelle. Excellent modelé, belle couleur.

H. 110, L. 168.

70. *La Vénus de Florence.* Ancienne copie, de grandeur naturelle. Les personnages du fond ne se trouvent pas dans cette copie, attribuée à Giuseppe Caletti.

H. 96, L. 155.

71. *La Vénus Anadyomène.* Figure nue, de grandeur naturelle, à mi-cuisse. Copie de celle de la galerie de Stafford, par J. B. Vanloo.

H. 72, L. 58.

72. *Portrait d'homme*, présumé celui de Pietro Bembo, successeur du pape Léon X. Il tient à la main un papier avec une suscription.

H. 62, L. 50.

73. *Bacchanale.* Morceau du Bacchus et Ariadne. Copie partielle et réduite du tableau de Madrid, par P. L. Spoletti.

H. 58, L. 57.

74. *Bacchanale.* Copie partielle du Bacchus et Ariadne, de la galerie Britannique.

H. 74, L. 99.

75. *Le Christ au tombeau.* Ancienne copie réduite, du tableau du Louvre, n° 1252.

H. 58, L. 69.

76. *La Maîtresse du Titien.* Copie du tableau du Louvre, n° 1259. — Sur bois.

H. 32, L. 24.

77. *L'Assomption de la Vierge.* Gravure coloriée du célèbre tableau du Titien, qui est à Venise.

H. 51, L. 26.

78. *Copies* réduites des deux portraits du Louvre, n°⁸ 1260 et 1261. Pendants.

H. 30, L. 23.

79. *La Fille du Titien.* Lavinie, portant sur ses mains élevées une cassette, qui fut substituée dans le tableau original, à la tête de saint Jean. Copie du célèbre tableau de Venise, gravé.

H. 36, L. 31.

80. *Le Titien et sa maîtresse.* Petite copie à la gouache, par Bonington, du tableau du Louvre, n° 1259. Touche délicate, couleur exquise où l'on retrouve le talent de Bonington.

H. 24, L. 21.

81. *La Madeleine pénitente.* Elle est vue à mi-corps dans sa grotte, les yeux levés au ciel. Copie réduite du tableau de Madrid, par Lambert Zustris. — Sur bois.

H. 55, L. 37.

82. *Vénus et Adonis.* Copie réduite du tableau de la galerie Britannique. — Sur ardoise.

H. 36, L. 31.

83. *Diane et Caliste.* Copie, par A. B. Stella, du magnifique tableau du musée de Madrid, gravé.

H. 107, L. 150.

GIORGIONE.

84. *Portrait de sa maîtresse,* en buste et de grandeur naturelle; elle porte une robe montante et collante, à galons d'or, et un diadème sur la tête.

H. 66, L. 53.

85. *Adoration des mages.* La Vierge est assise à gauche, tenant sur ses genoux l'Enfant Jésus. Les trois mages sont agenouillés à droite; dans le fond saint Joseph. Beau paysage. On dit que la Vierge et Jésus sont les portraits de la femme et de l'enfant du Giorgione; le premier mage, le portrait de Léonard da Vinci; le second, celui de Giorgione lui-même; et saint Joseph, le portrait du Titien. Ce tableau a été quelquefois attribué au Giorgione; mais le Giorgione ayant été contemporain du Titien, n'aurait pas pu le représenter dans cet âge avancé. Attribué par d'autres connaisseurs au Tintoret. Il est assurément de la belle époque vénitienne.

H. 61, L. 77.

LORENZO LOTTO.

86. *La Femme adultère.* Petite copie du tableau du Louvre, n° 1096. — Sur bois.
 h. 30, l. 41.

SEBASTIANO DEL PIOMBO.

87. *Ecce homo,* en buste et de grandeur naturelle.
 h. 47, l. 37.

PARIS BORDONE.

88. *Mars et Vénus endormis,* et surpris par Vulcain. Esquisse.
 h. 24, l. 32.

BASSANO.

89. *Scène champêtre.* Femme trayant des chèvres, etc. Paysage par Paul Brill. — Sur cuivre.
 h. 22, l. 31.

90. *Descente de croix.* Vigoureuse esquisse du tableau n° 872 du musée du Louvre.
 h. 38, l. 48.

ANDREA SCHIAVONE.

91. *La Vierge et l'Enfant* debout sur ses genoux,

tenant un globe. — Charmante peinture sur bois.

H. 25, L. 20.

TINTORETTO.

92. *Saint Marc guérissant les pestiférés*, à Venise.
— *Saint Marc en prison, consolé par un ange.* Esquisses vigoureuses de ses deux grands tableaux de Venise. — Pendants.

H. 45, L. 105.

PAOLO VERONESE.

93. *Deux têtes de femme*, de grandeur naturelle. — Touche libre et belle couleur.

H. 31, L. 43.

94. *La Vierge, l'Enfant Jésus et saint Joseph*, sur un autel, au-dessus duquel sainte Catherine, saint Jean, saint François et saint Jérôme sont en adoration. Copie du fameux tableau de Venise.

H. 48, L. 38.

95. *La Vierge et l'Enfant sur ses genoux; saint Jean lui offre des fruits. Saint Joseph est accoudé dans le fond.* On dit que ce sont les portraits de Paolo et de sa famille.

H. 59, L. 64.

96. *Bethsabée au bain, avec une de ses femmes.*

Un émissaire de David lui présente une lettre, pendant que ce dernier est accoudé sur la balustrade de son palais. Par Rottenhamer. — Sur cuivre.

H. 24, L. 18.

97. *Le martyre de sainte Agathe.* Copie réduite du tableau de l'église Degli Angeli à Rome, par S. Bombelli.

H. 44, L. 58.

98. *Le Jardin d'Armide.* Armide est couchée au milieu des Amours sur une draperie rouge et sur un lit doré, entouré de fleurs. Copie attribuée à Carletto, fils de Paolo. Vigoureuse exécution, belle couleur.

H. 61, L. 75.

99. *Les Noces de Cana.* Grande copie du tableau du Louvre, n° 1151, avec quelques changements qu'on remarque dans une ancienne gravure. Très-belle répétition qu'on dit du frère de Paolo.

H. 155, L. 238.

100. *Jésus dans la maison du Pharisien, et la Madeleine lui lavant les pieds.* Belle répétition du grand tableau du Louvre, n° 1354, avec des différences dans les couleurs. Quelques connaisseurs attribuent cette libre copie à Carletto.

H. 83, L. 181.

101. *Joseph et la femme de Putiphar.* Figures de grandeur naturelle. Belle répétition, par J. Blanchard, un de ses imitateurs.

н. 98, L. 160.

ALESSANDRO VAROTARI (IL PADUANINO).

102. *Jupiter en Diane,* avec la nymphe Caliste. Deux figures nues, de grandeur naturelle. A gauche, l'Amour retient l'aigle mythologique. Belle peinture, très-vigoureuse.

н. 115, L. 147.

ALESSANDRO BONVICINO.

103. *Portrait de femme,* en buste, de grandeur naturelle et de trois quarts. Elle porte des rubans rouges dans ses grands cheveux noirs tombant sur ses épaules, une guimpe en dentelles et une robe rouge et or. Superbe peinture, digne de Giorgione.

н. 60, L. 50.

ALESSANDRO VERONESE.

104. *Loth et ses filles,* sous une tente. A droite, fond de paysage.

H. 50, L. 64.

LUCAS CARLEVARIIS.

105. *Marine,* avec des ruines et quelques personnages.

h. 20, l. 28.

CANALETTO.

106. *Vue du côté droit de la place Saint-Marc,* à Venise. Nombreuses figures. Exécution vigoureuse, belle couleur. Original.

h. 56, l. 73.

107. *Vue intérieure d'une ville.* Plusieurs personnages passant sous une arcade.

h. 24, l. 18.

108. *Intérieur d'un édifice,* sous des arcades au bas d'un escalier. Festins, jeux, nombreuses figures assises à des tables ou debout. Exécution extrêmement vive et spirituelle. Original.

h. 26, l. 62.

109. *Vue de la place Saint-Marc,* à Venise, dans la manière de Canaletto. Esquisse par Bonington, en imitation libre du tableau du Louvre.

h. 33, l. 52.

110. *Petit paysage,* avec une rivière et un bac, par Van Vitelli. — Sur bois.

h. 20, l. 11.

111. *Vue de ruines et d'édifices*, avec des ponts, une rivière et de petits personnages spirituellement touchés. Deux pendants.

H. 30, L. 41.

112. *Vue de Venise*, avec beaucoup de personnages. Au dos est la marque de A. V.; peut-être de Valkenburgh, ou de Franck. — Sur cuivre.

H. 29, L. 37.

BAPTISTA TIEPOLO.

113. *L'Adoration des Rois.* La Vierge debout contre un pilier présente l'Enfant aux Rois agenouillés; à droite, groupe de pages et de chevaux. Esquisse hardie et d'un bon effet.

H. 56, L. 45.

École Lombarde. — Parme.

CORREGIO.

114. *L'Éducation de l'Amour.* Même composition que le célèbre tableau de la galerie Britannique. Celui-ci a quelquefois été attribué à Giulio Romano; il provient du château de Navarro, où il était considéré comme original de Coreggio. Peinture de premier ordre. — Sur bois de cèdre.

Gravé plusieurs fois, ainsi que les tableaux suivants du Corrège.

H. 38, L. 23.

115. *La Madeleine couchée.* Répétition du tableau de la galerie de Dresde, par Bernardino Gatti, autrement dit le Sojaro. Très-belle peinture.

H. 26, L. 39.

116. *Jupiter et Io.* Répétition par le Cigoli, à moitié de la grandeur de l'original du Musée de Berlin. On sait que dans l'original, endommagé par le Régent, la tête fut repeinte par Coypel. Ici la tête d'Io correspond avec celle que le Corrège avait peinte. Très-belle copie.

H. 96, L. 74.

117. *Jupiter et Danaé.* Petite copie du tableau de la galerie Borghèse. — Sur bois.

H. 22, L. 26.

118. *Ecce Homo.* Fac-simile, de même grandeur que l'original de la galerie Britannique, par Cesare Procaccini. — Sur bois de pin. La tête de la Vierge et les mains sont d'un sentiment et d'une couleur admirables.

H. 97, L. 80.

119. *Ecce Homo.* Petite copie du même tableau. — Sur cuivre, par Antonio Bernieri. Excellente répétition.

H. 23, L. 18.

120. *La Vierge allaitant l'Enfant Jésus* qu'elle tient sus ses genoux. Saint Jean leur présente des fruits. La tête de la Vierge est exquise de sentiment. Excellente copie, par Girolamo da Carpi.

H. 40, L. 35.

121. *Jupiter et Antiope.* Petite copie du tableau du Louvre, n° 955, par J. Stella. Extrêmement fin.

H. 30, L. 24.

122. *Vénus désarmant l'Amour.* Excellente petite copie du tableau de Dresde, par Abate Ferrari.

H. 26, L. 18.

123. *Saint Jérôme* présentant sa traduction de la Bible à l'Enfant Jésus, en présence de la Vierge, de la Madeleine et des anges. Copie sur cuivre, par Agostino Caracci pour sa gravure. Provenant du château de Navarre.

H. 47, L. 36.

124. *La Madeleine mourante,* soutenue par les anges. Petite esquisse, par Gian Battista Tinti. — Sur cuivre.

H. 25, L. 20.

125. *La Madeleine* priant dans sa grotte, devant une tête de mort. Vigoureuse peinture, sur marbre noir, par Buonavita.

H. 18, L. 19.

126. *Buste de Flore*, couronnée de fleurs. Esquisse par Cesare Procaccini. — Sur bois.

H. 20, L. 23.

127. *Jupiter et Léda*. Ancienne copie, sur bois, du tableau de la galerie de Dresde.

H. 27, L. 20.

128. *Deux têtes d'anges*. Esquisse originale, de grandeur naturelle. Belle pâte et couleur lumineuse. Ces têtes se trouvent dans le plafond de Parme.

H. 40, L. 32.

129. *Jupiter et Léda*. Fragment du célèbre tableau de la galerie de Madrid. C'est la baigneuse nue, dans l'eau jusqu'aux cuisses, et qui se défend contre le cygne. Charmante copie par A. Carracci.

H. 59, L. 49.

130. *L'Innocence*. Femme couchée, caressant un agneau. Elle a le sein, les bras et les pieds nus, avec une robe violette. Deux enfants se pressent contre ses genoux. Figures de grandeur naturelle. Magnifique répétition digne du Corrège, par Cesare Aretusi. — Sur bois de cèdre.

H. 94, L. 110.

131. *Le Mariage de sainte Catherine*. Excellente copie du tableau du Louvre, n° 953, par Grégo-

rio Ferrari. Le sentiment des têtes et l'harmonie de la couleur se rapprochent beaucoup de l'original.

H. 50, L. 51.

132. *Le Mariage de sainte Catherine*. Fac-similé du tableau de Naples, par Francesco Vanni. Composition délicieuse, copie parfaite, peinture pleine de charme.

H. 30, L. 21.

133. *La Nuit*. Copie du fameux tableau de Dresde, hardiment exécutée par Paolo Mattei. Ce fac-similé, très-habile, donne bien l'idée de l'effet extraordinaire de l'original, qui passe pour un des chefs-d'œuvre du Corrège.

H. 102, L. 75.

134. *La Madeleine mourante*. Elle est renversée dans sa grotte, son beau corps inondé de ses longs cheveux. — Sur cuivre. Par Gervasio Gatti.

H. 23, L. 18.

135. *La Vierge au panier*. Fac-similé de l'original de la galerie Britannique, qui provenait de la vente Lapérière, et fut payé en Angleterre plus de cent mille francs. Cette copie ou cette répétition dans l'école, est ovale et sur bois de pin. Elle est presque aussi belle que le tableau de Londres.

H. 34, L. 27.

PARMEGIANO.

136. *Le Christ mort*, couché dans une grotte; la Madeleine lui baise les mains.

H. 32, L. 28.

137. *La Vierge et l'Enfant* debout sur ses genoux, tenant un chardonneret à la main; à gauche, saint Joseph. Copie par Lorenzo Sabbatini. — Sur cuivre.

H. 23, L. 19.

138. *La Vierge tenant sur ses genoux l'Enfant Jésus*, caressé par saint Jean. La main gauche de la Vierge repose sur la Bible; le groupe se dessine sur un fond d'arbres. Dans sa manière hardie. — Sur bois de pin.

H. 33, L. 26.

BERNARDINO LUINI.

139. *La Vierge vue à mi-corps, tenant entre ses bras l'Enfant Jésus*. Ses cheveux bruns tombent sur ses épaules; elle est vêtue d'un manteau rouge, brodé d'or. Le caractère de la tête, la simplicité du style, la correction du dessin sont admirables. — Sur bois.

H. 52, L. 35.

140. *Portrait de Bianca Capella*. En buste, plus petit que nature, les épaules nues. Robe verte,

coiffure rouge, avec perles et plumes.—Sur bois
de cèdre. — Attribué à Aurelio Luini.

H. 28, L. 20.

141. *Tête de saint Jean* sur un vase d'argent. De
la galerie du duc de Modène.

H. 35, L. 47.

142. *La Vierge et l'Enfant* sur ses genoux, tenant
le globe du monde. Sainte Agathe agenouillée et
saint Joseph dans le fond. Par Pietro Luini, au-
trement dit Gnocci. — Sur bois.

H. 65, L. 50.

PROCACCINI.

143. *Lucrèce se donnant la mort.* Elle est assise sur
un lit, le corps demi-nu. Une draperie rouge
flotte sur ses genoux; sa coiffure est très-élégante.
Peinture savante et finement modelée; par quel-
ques-uns attribuée à Ercole Procaccini, et par
d'autres à Nicolo. — Sur bois.

H. 105, L. 78.

Ecole Lombarde. — Bologne.

DENIS CALVAERT.

144. *Le Christ couronné d'épines,* montré au peuple.
La signature de Denis est sur le chapeau d'un

des hommes du peuple, au bas, à droite. — Sur cuivre.

H. 41, L. 30.

CARRACCI. (LUDOVICO, AGOSTINO, ANNIBALE, ANTONIO.)

145. *Le Christ couronné d'épines* par trois bourreaux. Attribué à Ludovico. — Sur cuivre.

H. 41, L. 31.

146. *Suzanne au bain* et les deux vieillards. Par C. Bonone.

H. 42, L. 33.

147. *Ariadne et deux Amours* portant des guirlandes de fleurs. Peinture originale et d'un grand style. Par Agostino.

H. 39, L. 51.

148. *Saint Jérôme* dans sa grotte, avec un lion à ses pieds. Probablement par Agostino pour une de ses gravures.

H. 29, L. 23.

149. *Satyre fouettant une Nymphe* attachée à un arbre. Paysage par Paul Brill. Très-curieuse peinture dont il existe une belle eau-forte d'Augustin Carrache. — Sur bois.

H. 36, L. 26.

150. *Le Christ descendu de la croix.* Figures de grandeur naturelle. Le Christ est étendu sur son linceul et soutenu par la Vierge enveloppée de grandes draperies bleues. Des anges caressent les plaies de ses pieds et de ses mains. Fond sombre ; belle composition du plus grand style, et digne d'un Musée. Original. Par Agostino.

H. 137, L. 165.

151. *La sainte Famille et saint Jean.* Excellente répétition originale du tableau d'Annibal, de la galerie de Florence. Caractère admirable ; couleur vigoureuse.

H. 36, L. 27.

152. *La Vierge du silence.* Copie de celle du Louvre, n° 910, par Sisto Badalocchi.

H. 31, L. 46.

153. *La Madeleine couchée dans sa grotte,* regardant un ange dans le ciel. Copie par A. Elsheimer. — Sur bois.

H. 27, L. 36.

154. *Léandre retiré des flots* par les Néréides et les Amours. Esquisse hardie et d'une belle couleur.

H. 46, L. 62.

155. *Un paysan avec un singe sur son épaule.* D'après le tableau de la galerie de Florence.

H. 61, L. 51.

156. *Paysan avec deux moines en prière.* Vive esquisse originale, d'Antoine Carrache.

H. 31 , L. 42.

SCHIDONE.

157. *Le Christ mort*, avec deux anges tenant des flambeaux. — Sur cuivre.

H. 21 , L. 27.

158. *La Vierge, l'Enfant et saint Jean.* Ce sont les portraits de la femme et des enfants de son protecteur le duc de Modène.— Sur bois.

H. 45, L. 35.

GUIDO RENI.

159. *La Madeleine assise dans une grotte*, en pied et de grandeur naturelle. Sa main gauche est appuyée sur une tête de mort; ses yeux sont levés vers le ciel où voltigent deux anges ; ses grands cheveux sont épars sur son buste et sur ses bras. Draperie violette à plis superbes. Belle répétition de la Madeleine du Musée. Gravé.

H. 173, L. 118.

160. *Hérodias*, avec la tête de saint Jean sur un plateau en argent. Figure de grandeur naturelle, et vue jusqu'aux genoux. Belle répétition du tableau du palais Corsini à Rome. Gravé.

H. 118 , L. 89.

161. *La nymphe Érigone* contemplant une grappe de raisin; grandeur naturelle, à mi-corps.

<blockquote>H. 67, L. 66.</blockquote>

162. *Portrait de la Cenci*. Petite copie du portrait du palais Rostiglioni, à Rome, par Scarramuccia. Gravé.

<blockquote>H. 24, L. 19.</blockquote>

FRANCESCO ALBANO.

163. *Repos en Égypte*. Les Anges adorent la Vierge et l'Enfant. A droite, saint Joseph et l'Âne. Paysage dans le style des Carrache; copie par un Flamand. — Ovale. — Sur bois.

<blockquote>H. 24, L. 32.</blockquote>

164. *Diane et Actéon*. Petite copie, par Varège.

<blockquote>H. 22, L. 29.</blockquote>

165. *Adam et Ève chassés du paradis*. Petite esquisse, par G.-B. Viola. — Sur bois.

<blockquote>H. 9, L. 15.</blockquote>

166. *Allégorie* représentant le Temps emportant la Beauté, malgré l'Amour; dans le genre de Guido. Peinture originale. — Ovale.

<blockquote>H. 64, L. 52.</blockquote>

LANFRANCO.

167. *Tête de philosophe*, plus grande que nature, et vigoureusement peinte.

H. 62, L. 47.

168. *La Vierge soutenant le Christ mort*, devant lequel un cardinal est agenouillé. Au-dessus du groupe, Dieu le père avec des Anges; en avant le purgatoire. Esquisse vigoureuse.

H. 65, L. 35.

DOMENICHINO.

169. *Buste de la Madeleine*, avec les yeux levés au ciel. — Grandeur naturelle.

H. 59, L. 49.

170. *Saturne*, sous la figure d'une licorne, cherche à séduire la nymphe Philyre. Fond de paysage. Ancienne copie, d'après la fresque qui est au-dessus de la porte du palais Farnèse à Rome.

H. 90, L. 135.

171. *Lucrèce* saisissant un poignard pour se tuer. Elle a le sein nu et la tête levée vers le ciel. Figure à mi-corps, de grandeur naturelle.

H. 82, L. 64.

172. *Paysage* d'une exécution très-vigoureuse. — Sur bois.

H. 18, L. 35.

GUERCINO.

173. *Le rêve de saint Jérôme.* Répétition originale du tableau du Louvre, n° 1041. Belle et vigoureuse peinture.

H. 42, L. 46.

174. *Saint Paul*, la tête appuyée sur sa main droite, la main gauche sur un livre ; près de lui, une tête de mort. Figure à mi-corps et de grandeur naturelle, très-énergiquement peinte. Original.

H. 75, L. 59.

175. *Loth et ses filles.* Esquisse attribuée à Benedetto Gennari.

H. 32, L. 24.

176. *Sophonisbe tenant la coupe de poison à la main.* A mi-corps, de grandeur naturelle ; elle a le sein nu et les cheveux épars sur le cou. Seconde manière du maître. De la galerie de la Casa Argoli.

H. 74, L. 59.

G. F. GRIMALDI IL BOLOGNESE.

177. *Paysage*, d'un grand style et d'une belle couleur. Au premier plan, un homme à cheval.
H. 44, L. 56.

178. *Bacchus et Ariadne*, au milieu d'un paysage. A droite, dans le ciel, des amours portent des corbeilles de fleurs.
H. 58, L. 72.

CANTARINI.

179. *Le sommeil de Jésus*. La Vierge soulève le voile qui recouvre l'enfant endormi. Dans le style de Guido.
H. 44, L. 56.

FRANCESCO MOLA.

180. *Saint Jean prêchant, et paysage.*
H. 32, L. 41.

181. *Le Christ au désert.* Satan s'approche pour le tenter. Esquisse vigoureuse par son frère Giovanni Battista Mola.
H. 37, L. 46.

182. *Saint Jean prêchant, et montrant le Christ*

dans le lointain. Copie du tableau du Louvre, n° 1118. — Sur bois.

H. 32, L. 27.

CARLO CIGNANI.

183. *La Vierge et l'Enfant Jésus adorés par sainte Catherine.* Dans le style du Guide. Figures à mi-corps, de grandeur naturelle.

H. 91, L. 104.

MARIA CRESPI.

184. *Un Marchand de fruits* renversé par un chien. — Original.

H. 37, L. 49.

CARACCIUOLO.

185. *Vénus fouettant l'Amour. L'Amour fouettant un satyre.* Deux petites esquisses.

H. 16, L. 21.

École Napolitaine.

SALVATOR ROSA.

186. *Paysage près de Stiggia.* Une chapelle et deux moines dominicains priant dans une barque; à gauche des laveuses. Exécution très-hardie.

H. 92, L. 116.

187. *Marine.* La nuit, clair de lune, grandes montagnes sur le bord de la mer; chevaux et personnages sortant d'une embarcation au premier plan. Touche heurtée et fougueuse. Original.

H. 53, L. 99.

188. *Nymphe surprise par un triton.* Par Filippo Lauri.

H. 31, L. 23.

189. *Le prophète Elie dans le désert,* consolé par un ange.

— *Guerrier armé,* prosterné devant un autel sur lequel le grand-prêtre bénit la coupe et le pain. Pendant. Peinture très-libre et très-vigoureuse.

H. 66, L. 61.

190. *Paysage* avec des montagnes et une figure couchée au premier plan. Esquisse très-vive, par Marco Ricci.

H. 23, L. 30.

LUCAS GIORDANO.

191. *Psyché,* appuyée contre un autel, et couronnée de fleurs par Cupidon. — Grandeur naturelle, à mi-corps.

H. 83, L. 64.

SOLIMENE.

192. *Zeuxis dans son atelier, peignant une Vénus,* d'après le modèle. Esquisse du grand tableau du duc de Devonshire, cité par Dufourny dans son ouvrage.

H. 41, L. 53.

Ecole Génoise.

BENEDETTO CASTIGLIONE.

193. *Le Passage du gué.* Vaches, moutons, cheval et pâtre. Par Bartolomeo Guidobono.

H. 34, L. 46.

194. *Deux chèvres.* Esquisse. Rond. — Sur bois.

D. 17.

195. *La Fuite en Egypte.* A gauche la Vierge, montée sur un âne et tenant l'Enfant Jésus, est suivie de saint Joseph; à droite des bergers et des moutons. — Original.

H. 35, L. 45.

196. *Moutons buvant dans un ruisseau.*

H. 37, L. 51.

VALERIO CASTELLO.

197. *L'Enlèvement des Sabines.* Composition très-fougueuse. — Original.

 H. 50, L. 66.

FIORAVANTE.

198. *Tombeau* couvert d'une draperie bleu et or, et d'armures. Attribué quelquefois à Juan Labrador. — Original.

 H. 95, L. 131.

ECOLE ESPAGNOLE.

ALONZO BERRUGUETTE (élève de Michel-Ange).

199. *Jésus-Christ sur la Croix*, d'après le dessin de Michel-Ange, gravé. Sur marbre noir. Provenant d'un couvent de Navarre; peinture d'un grand style et d'une savante exécution.

H. 70, L. 42.

PEDRO ORRENTE.

200. *Paysages* avec figures et animaux, dans la manière des Bassan.—Deux pendants.

H. 34, L. 64.

RIBERA.

201. *L'adoration des Bergers*. Effet de nuit. Esquisse très-vigoureuse. Original.

H. 34, L. 45.

ZURBARAN.

202. *Moine à genoux*, tenant un crâne à la main.

Petite copie du tableau du Louvre, n° 302.—Sur bois.

H. 17, L. 13.

VELASQUEZ.

203. *Portrait de Velasquez*, par son élève Pareja, en buste et de grandeur naturelle. Exécution très-vigoureuse.

H. 60, L. 45.

204. *Le Christ mort et la Madeleine pleurant à ses pieds.* Belle peinture pleine de sentiment, apportée d'Espagne où on l'attribuait à Velasquez. Nous la croyons plutôt de l'école bolonaise.

H. 33, L. 41.

205. *Caravane* au milieu de la campagne, par un temps d'orage. Attribué quelquefois à Francesco Collantes.

H. 35, L. 48.

ANTONIO PEREDA.

206. *La Vanité de la vie.* Vieillard malade, assis dans un fauteuil. Autour de lui sont toutes espèces de richesses, et sur une table un repas somptueux. Un page lui apporte du vin; à gauche, la Mort lui annonce sa dernière heure. Un singe joue avec le globe renversé. Très-curieux tableau. Original.

H. 88, L. 172.

ALONZO CANO.

207. *Noé ivre, et ses deux fils.*
— *Abraham visité par les anges.*
— *Moïse recueilli par la fille de Pharaon.*

Trois pendants, avec de vigoureux fonds de paysage. Exécution libre et forte.

H. 39, L. 72.

208. *Balaam et son âne arrêtés par l'ange.* Petite copie moderne du tableau du Louvre, n° 11, galerie espagnole.—Sur bois.

H. 27, L. 37.

CASTILLO DE SAAVEDRA.

209. *Paysage* avec des vaches et un pâtre au bord d'un ruisseau.

H. 48, L. 77.

MOYA.

210. *Jésus-Christ sur la Croix et des anges.* Sur cuivre; dans la manière de Van Dyck.

H. 19, L. 16.

MURILLO.

211. *Bohémiens.* Une vieille femme assise et vue

jusqu'aux genoux, met des boucles d'oreilles. Un jeune garçon lui présente un miroir. Exécution d'une fougue et d'une vigueur extraordinaires. Magnifique coloris.

H. 74, L. 100.

212. *Petit paysan, tenant des oiseaux morts.* En buste, un peu plus petit que nature. Couleur vigoureuse. Gravé.

H. 47, L. 35.

213. *Paysage avec un paysan conduisant un troupeau de brebis.* Couleur très-vigoureuse. Original.

H. 30, L. 80.

214. *L'Assomption de la Vierge.* Elle est enlevée sur les nuages par un chœur d'anges. Copie moderne.

H. 51, L. 40.

215. *Jésus au jardin des Oliviers.* Copie du tableau du Louvre, n° 1127.

H. 36, L. 27.

CARRENO.

216. *Portrait de saint Louis de Gonzague*, tenant une fleur de lis.

H. 25, L. 19.

IRIARTE.

217. *Paysage.* La vendange. Nombreux personnages.—Sur cuivre.

 H. 24, L. 22.

218. *Petit paysage.* Les ruines d'un aqueduc. Un fleuve et deux personnages sur le devant. Par Pagania son élève.—Sur cuivre.

 H. 26, L. 36.

HERRERA (le jeune).

219. *Nature morte.* Poissons de formes et de couleurs diverses. Un chat s'approche dans le clair-obscur. Peinture vigoureuse.

 H. 54, L. 71.

220. *Paysage* avec une tour, des chasseurs et des chiens. Rude esquisse.—Sur bois.

 H. 20, L. 26.

ALFARO Y GOMEZ.

221. *Sainte Catherine,* tenant une palme de la main gauche.—Sur bois.

 H. 35, L. 27.

CARMONA.

222. *La Vierge folle* et *la Vierge sage.* Fragment des tableaux curieux de Carmona, dans la galerie espagnole du Louvre.—Copie moderne sur bois.

H. 25, L. 22.

ECOLES ALLEMANDE, FLAMANDE ET HOLLANDAISE.

ALBERT DURER.

223. *Descente de croix.* Belle composition, attribuée à Albert Durer. Saint Jean soutient la tête du Christ étendu par terre ; à ses pieds, la Madeleine apporte des parfums ; la Vierge est agenouillée au milieu, et derrière elle deux saintes femmes, avec Nicodème et Joseph d'Arimathie ; au fond le Calvaire avec les trois croix. — Fine exécution ; d'un style sévère.

H. 100, L. 81.

LUCAS VAN LEYDEN.

224. *La Vierge assise* au milieu d'un paysage, au fond duquel est la ville de Jérusalem. — Sur bois.

H. 34, L. 41.

HANS HOLBEIN.

225. *Portrait de Luther,* en buste et de trois quarts ;

il porte un grand chapeau et un manteau garni de fourrure. — Sur bois.

<small>H. 50, L. 33.</small>

226. *Portrait d'Erasme* à l'âge d'environ quarante ans. Erasme tient un livre à la main. La tête est de trois quarts.

<small>H. 41, L. 29.</small>

HUBERT GOTZIUS.

227. *Psyché et l'Amour.* — Sur cuivre.

<small>H. 20, L. 25.</small>

FRANC FLORIS.

228. *Tarquin et Lucrèce.* — Sur cuivre.

<small>H. 22, L. 17.</small>

BREUGHEL (le vieux).

229. *Paysage* très-compliqué. Vue du Tyrol, avec des villages encaissés dans les rochers, et beaucoup de figures dans la manière d'Ostade.

<small>H. 48, L. 65.</small>

KALF.

230. *Intérieur d'une cuisine*, avec deux figures, des pots, des légumes, etc. — Sur bois; original.

<small>H. 28, L. 24.</small>

STROKLAINE.

231. *Intérieur d'église*, avec des personnages. — Sur bois.

H. 27, L. 35.

MATHIEU ET PAUL BRILL.

232. *Paysage* avec un canal, des chasseurs tirant des canards, et plusieurs personnages.

H. 44, L. 96.

233. *Paysage.* Groupe d'arbres au milieu. Fonds bleutés et très-fins. Au premier plan, un berger avec son troupeau. — Sur cuivre.

H. 22, L. 28.

ROLAND SAVERY.

234. *Paysage.* Diane et ses nymphes surprises par Actéon. — Sur bois.

H. 43, L. 66.

235. *Paysage* avec une rivière, des montagnes bleues et deux figures.

H. 26, L. 42.

PIERRE BREUGHEL D'ENFER.

236. *Junon visitant l'Enfer.* — Sur cuivre.

H. 13, L. 15.

VAN DER NEER.

237. *Paysage.* Effet de clair de lune; rivière et bateau. — Sur bois.

 H. 26, L. 41.

RUBENS.

238. *Visite de la Vierge à sainte Elisabeth.* Composition analogue à celle du volet gauche intérieur de la Descente de croix, de la cathédrale d'Anvers. — Presque tous ces tableaux de Rubens sont gravés.

 H. 56, L. 38.

239. *Portrait de la seconde femme de Rubens, Hélène Forman.* Elle est vue de profil et appuyée sur sa main.

 H. 80, L. 66.

240. *Portrait de sa seconde femme Hélène Forman et de son enfant,* représentant la Vierge et l'enfant Jésus. Grandeur naturelle et à mi-corps. — Sur bois.

 H. 83, L. 65.

241. *Le Jugement de Pâris.* Belle reproduction du tableau de Madrid. Couleur éclatante et lumineuse. — Sur bois; peut-être par Jordaens.

 H. 50, L. 63.

242. *Portrait de femme.* Copie du n° 717 du Louvre, par Van Hoeck.

H. 41, L. 33.

243. *Le tournoi.* Petite copie du tableau du Louvre, n° 700. — Sur bois.

H. 26, L. 37.

244. *La Madeleine en pleurs.* Elle est vue à mi-corps dans sa grotte, les yeux levés au ciel. Belle expression, couleur transparente. Nous croyons que la composition originale est de Van Dyck.

H. 47, L. 33.

245. *Adam et Eve au Paradis.* Copie du délicieux tableau peint par Rubens et Breughel de Velours, et qui est au Musée de La Haye. Fine exécution.

H. 84, L. 70.

246. *Descente de croix.* Copie attribuée à Van Mol, du fameux tableau de Rubens, à la cathédrale d'Anvers.

H. 40, L. 30.

247. *Portrait de Calvin.* Il est vu en buste, de grandeur naturelle, presque de profil, tourné à gauche; il a barbe noire et cheveux grisonnants; sa physionomie austère et intelligente indique la méditation. Nous le croyons plutôt de l'école espagnole.

H. 55, L. 43.

248. *Chasse aux lions.* Esquisse lumineuse. — Sur bois.

 H. 28, L. 38.

249. *Deux des Anges* de la Vierge aux anges, du tableau du Louvre, n° 680. Copies modernes. — Sur bois.

 H. 30, L. 22.

250. *Loth et ses filles.* Petite copie du tableau du Louvre, n° 669. — Sur bois.

 H. 28, L. 44.

251. *La reine Thomiris.* Copie moderne du tableau du Louvre, n° 677. — Sur bois.

 H. 37, L. 29.

252. *La Défaite de Sennachérib*, roi des Assyriens, par l'ange Gabriel.

 H. 79, L. 99.

253. *Satyre tenant un panier de fruits.* Une femme près de lui. — Sur bois.

 H. 39, L. 49.

VAN DYCK.

254. *Portrait d'homme*, debout et vu jusqu'aux genoux, de trois quarts, tourné à droite; il porte un vêtement noir, une longue fraise blanche renversée; sa main gauche appuyée contre une co-

lonne, tient un gant. Signé : *œtatis suœ* 26, anno 1635, Van Dyck *fecit.* Très-belle peinture.

H. 122, L. 89.

255. *Portrait de femme,* vue jusqu'aux genoux, de trois quarts et tournée à gauche; elle porte un vêtement noir, une grande fraise blanche et des manchettes. De la main gauche elle tient son gant long, brodé d'or. Peinture très-magistrale. Signé Van Dyck. — Sur bois. — Malgré les signatures, nous croyons plutôt ces portraits de Cuyp ou de l'école de Van der Helst.

H. 121, L. 86.

256. *Paysage.* Antiope endormie au milieu d'une belle campagne. Trois satyres arrivent pour la contempler. Fine exécution. On sait que les paysages sont très-rares dans l'œuvre de Van Dyck.

H. 33, L. 86.

257. *Vénus, Mars et deux Amours.* Copie réduite du tableau de la galerie de Dulwich en Angleterre.

H. 55, L. 45.

258. *Son portrait par lui-même.* Copie à la gouache de celui du Louvre, n° 441. Ovale.

H. 27, L. 21.

259. *Portrait de Charles Ier d'Angleterre.* Petite

copie du tableau du Louvre, n° 435. — Sur bois.
H. 24, L. 19.

SEGHERS.

260. *Groupe de chanteurs italiens.*
H. 51, L. 79.

VAN THULDEN.

261. *Groupe du jugement dernier*, de Rubens, qui est au Musée de Munich. Attribué à Van Thulden.
H. 26, L. 20.

262. *La Naissance d'Adonis.* Groupe de femmes demi-nues; fond de paysage.
H. 41, L. 33.

GONZALES COQUES.

263. *La Femme et les enfants de Charles I*^{er}. C'est peut-être une copie d'après Netscher.
H. 15, L. 21.

GASPAR CRAYER.

264. *Homme nu, saisi par un diable en l'air.* — Sur bois.
H. 68, L. 46.

DAVID TENIERS le fils.

265. *Homme jouant du chalumeau, et une vieille femme chantant.* — Sur bois.

H 25, L. 19.

266. *Portrait d'une femme âgée*, qu'on dit être sa mère. — Sur bois.

H. 22, L. 17.

267. *Le Rémouleur.* Copie du tableau du Louvre, mais avec des changements, par Griffier.

H. 29, L. 34.

268. *L'Alchimiste.* Il est assis devant une table, tenant de la main gauche un livre et de la main droite une fiole; plusieurs autres personnages autour de lui. Copie par Van Helmont. — Sur bois.

H. 30, L. 42.

269. *La Tentation de saint Antoine.* Petite copie du tableau du Louvre, n° 761. — Sur bois.

H. 20, L. 15.

DAVID RYCHAERT.

270. *Tentation de la Madeleine.* Elle prie, agenouillée dans sa grotte, et entourée d'apparitions bizarres. — Sur bois.

H. 66, L. 48.

FRANC HALS.

271. *Portrait d'homme*, avec une fraise; grandeur naturelle. Nous croyons que c'est une copie de Van Dyck.

H. 38, L. 28.

SIR PETER LELY (FAES).

272. *Portrait de femme de la cour de Charles II*, le sein découvert, avec de grands cheveux blonds tombant sur le cou.

H. 46, L. 32.

VAN DER HELST.

273. *Portrait de Jean d'Orléans, duc de Longueville*, avec de grands cheveux et une collerette blanche. — Sur cuivre. — Ovale.

H. 16, L. 19.

274. *Petit portrait d'homme*, avec fraise et barbe pointue. — Ovale.

H. 18, L. 12.

DIETRICH.

275. *La femme adultère*, dans l'intérieur du temple. Nombreux personnages, les uns dans le style de Caracci, et d'autres dans celui de Rembrandt.

Riche composition, bel effet. Original. Peut-être de Brakemburg.

H. 71, L. 92.

BREUGHEL DE VELOURS.

276. *Paysage*, avec une grotte, des fleurs, des oiseaux et la fontaine de Neptune; groupe de femmes se baignant. Les personnages par Van Balen. Original. — Sur bois.

H. 44, L. 61.

277. *Paysage* très-étendu, avec des arbres et des cours d'eau; en avant, sur un pont, l'ange et Tobie.

H. 29, L. 75.

VAN KESSEL.

278. *Nature morte*. Fruits sur une table. — Sur cuivre.

H. 14, L. 24.

SEGHERS.

279. *Cerises sur une table de marbre.* — Sur bois.

H. 24, L. 33.

VAN UDEN.

280. *Paysage*, avec figures et animaux. — Sur bois.
 H. 29, L. 38.

281. *Paysage*. Personnages et maisons. — Sur bois.
 H. 19, L. 24.

282. *Paysage*. A gauche, des arbres et quelques personnages; à droite, plaine très-étendue.
 H. 23, L. 33.

VAN ARTOIS.

283. *Paysage*. Coucher de soleil. Quelques figures sur un chemin, au premier plan.
 H. 18, L. 24.

HUYSMANS, de Malines.

284. *Paysage*, avec un pont et beaucoup de personnages à gauche; sur la droite, grands édifices.
 H. 38, L. 51.

VAN GOYEN.

285. *Village au bord de la mer*, avec un clocher, des maisons et quelques barques. Peinture très-

légère et très-spirituelle. Original. —Sur bois.

H. 28, L. 33.

WYNANTS.

286. *Prairie avec des vaches et des moutons.* Exécution très-fine dans la manière de Van Velde.

H. 15, L. 18.

PYNAKER.

287. *Paysage lumineux.* Arbres, rochers, cascades, chèvre et berger. Copie du paysage du Musée de La Haye. — Sur bois.

H. 45, L. 34.

ADRIEN VAN VELDE.

288. *Paysage,* avec deux chèvres sous un arbre. A droite, lointain et petits animaux. — Sur bois. — Peut-être de Van der Meer.

H. 21, L. 31.

289. *Intérieur de cuisine.* Une femme met des poissons dans une marmite; un homme et deux enfants préparent des viandes. Fougueuse esquisse en grisaille. — Original. — Signé A. V. V. Ce tableau rappelle beaucoup Craesbecke.

H. 70, L. 52.

VAN ASCH.

290. *Paysage*, avec une rivière et des pêcheurs. A droite, grands arbres et personnages.—Original.

H. 48, L. 63.

PHILIPPE DE CHAMPAIGNE.

291. *Portrait du père de Mégriny*, gardien des Capucins à Paris, vers 1690. — Ovale.

H. 22, L. 18.

REMBRANDT.

292. *Tête de vieillard à barbe*. On dit que c'est le portrait de son père. — En buste et de grandeur naturelle. — Sur bois.

H. 52, L. 43.

293. *Portrait de la femme de Rembrandt*, tenant une orange à la main. Elle est représentée ainsi dans la composition de Vertumne et Pomone, gravée par Lépicié.
Ce portrait-ci pourrait être de Govaert Flinck.

H. 81, L. 66.

294. *Présentation de l'Enfant au temple*. Copie réduite de la belle composition de Rembrandt.

H. 36, L. 30.

295. *La Suzanne au bain.* Copie du tableau qui est à La Haye. — Sur bois.

 h. 41, l. 33.

296. *Portrait d'homme avec un chapeau et des plumes.* Copie réduite de l'original du Musée de La Haye. — Sur bois.

 h. 20, l. 15.

297. *Portrait de Rembrandt jeune.* Copie réduite du tableau du Louvre, n° 669. — Sur bois.

 h. 23, l. 16.

298. *Destruction de la ville de Sodôme.* Loth et ses trois filles, par Weeling. — Sur bois.

 h. 21, l. 25.

299. *Jésus à table avec ses Disciples à Emmaüs.* Petite copie du tableau du Louvre, n° 658. — Sur bois.

 h. 23, l. 33.

300. *Capucin lisant.* Figure plus petite que nature, à mi-corps, ressemblant à un tableau de la galerie de lord Francis Egerton.—Sur bois.—Peut-être de Van Staveren.

 h. 33, l. 28.

301. *Diane nue et vue de dos,* couchée au milieu d'un paysage sur une draperie rouge; près d'elle son arc et ses flèches et une peau de tigre. Effet de soir. Peinture vigoureuse dont la composition

rappelle l'eau-forte de Rembrandt, Femme couchée, vue de dos, mais dont l'exécution paraît tenir à l'école italienne.

H. 72, L. 91.

302. *Portrait d'homme debout,* avec un petit chien. Petite copie.

H. 31, L. 24.

OVENS.

303. *L'Incendie de Troye,* dans la manière de Rembrandt. Au premier plan, à gauche, une tour immense qui vomit des flammes rouges ; un pont, quelques bâtiments et plusieurs groupes. Dans le fond, les édifices illuminés par l'incendie. — Sur bois.

H. 54, L. 66.

FERDINAND BOL.

304. *La Toilette.* Homme assis admirant une femme qui se coiffe devant un miroir. On dit que ce sont les portraits de Bol et de sa sœur. Copie du tableau appartenant au baron Van Delen, à La Haye. — Sur coutil vénitien.

H. 48, L. 60.

GELDER.

305. *Tête de vieillard à barbe,* portant un turban.

— *Tête de vieillard* à turban. Deux pendants, d'après Rembrandt.

H. 23, L. 26.

HOOGSTRAETEN.

306. *Tête d'Aristote*, gravée par Van Vliet, d'après Rembrandt. — Sur bois.

H. 23, L. 18.

BRAMER.

307. *Paysage avec des femmes qui se baignent.* Couleur vigoureuse.

H. 62, L. 84.

TROOST.

308. *Cavalier renversé près d'une table et causant avec une femme.* Dans le fond de la pièce, un tableau. Style de Palamèdes.

H. 36, L. 28.

BRAWER.

309. *Paysan avec la main blessée*, et femme tenant une lumière.

H. 21, L. 15.

HOREMANS.

310. *Intérieur d'auberge.* Hommes et femmes assis

à table, buvant et fumant. Peinture originale, très-fine et très-spirituelle. Signé J. Horemans *fecit* 1713.

H. 60, L. 73.

HERMAN SACHTLEVEN.

311. *Marine.* Bâtiments au premier plan ; à droite et à gauche, des collines. Exécution très-fine. Original.

H. 18, L. 23.

ASSELYN.

312. *Paysage* avec une rivière et un groupe de personnages sur le devant. — Sur bois.

H. 41, L. 32.

313. *Paysage*, ruines, cascade et personnages ; effet très-vigoureux. Original.

H. 42, L. 34.

BOTH, d'Italie.

314. *Paysage* dans le style de Claude, avec un berger, une femme à cheval, un enfant, des brebis et un chien.

H. 57, L. 83.

DE HEUSCH.

315. *Paysage.* Lever du soleil, ruines et personnages. — Sur bois.

H. 19, L. 25.

MOUCHERON.

316. *Paysage* sombre, avec de grands bois, et au premier plan des bûcherons. Analogie avec Huysmans, de Malines.

H. 32, L. 41.

WILLIAM VAN VELDE.

317. *Marine* avec des vaisseaux et des personnages. Réduction du tableau de la duchesse de Berry, acheté par sir Robert Peel.

H. 42, L. 55.

BONAVENTURE PETERS.

318. *Tempête sur mer.* Un vaisseau est brisé contre les rochers.

H. 29, L. 56.

EVERDINGEN.

319. *Paysage.* Effet de clair de lune; grandes mon-

tagnes dominant un lac ; à gauche, au premier plan, deux personnages.

H. 47, L. 63.

BACKHUYSEN.

320. *Mer agitée.* Au milieu, un vaisseau battu par les vagues.

H. 55, L. 44.

MINDERHOUT.

321. *Vue de la plage de Scheveningen*, avec beaucoup de personnages ; dans la manière de Van Velde.

H. 23, L. 27.

322. *Port de mer.*

H. 12, L. 18.

ADRIEN OSTADE.

323. *Un boulanger sonnant du cor* pour annoncer que le pain est cuit. Peut-être par Dussart.

H. 35, L. 29.

324. *Halte à la porte d'une hôtellerie.* Nombreux personnages à pied et à cheval. Composition extrêmement riche, analogue à un dessin du maître.

H. 42, L. 59.

DUSSART.

325. *Paysage* avec des paysans près d'une auberge. — Sur bois.

<blockquote>H. 24, L. 39.</blockquote>

BEGA.

326. *Bohémienne surprise par l'orage* et tenant un enfant dans ses bras, au milieu d'un site désert. — Sur bois.

<blockquote>H. 21, L. 15.</blockquote>

BAMBOCCIO PETER VAN LAER.

327. *Le joueur de vielle*, avec un enfant et un chien. — Sur bois.

<blockquote>H. 48, L. 32.</blockquote>

JEAN MIEL.

328. *Paysans endormis* sous des ruines. Effet de soir.

<blockquote>H. 17, L. 23.</blockquote>

FRANÇOIS MIERIS (le jeune).

329. *Son Portrait et celui de sa femme.* — Copie sur bois.

<blockquote>H. 29, L. 24.</blockquote>

330. *La Vanité réprouvée.* Jeune femme ôtant toutes ses parures éclatantes devant une autre femme habillée en reine. Effet de lumière. — Sur ardoise.

H. 18, L. 22.

TERBURG.

331. *Femme en robe de satin blanc,* tenant une cruche dans une main et un verre dans l'autre; près d'elle un cavalier endormi sur une table. Copie attribuée à la fille de Terburg.

H. 38, L. 31.

METZU.

332. *Le Rabbin* qui est sur le devant du tableau de la Femme adultère (au Louvre, n° 367). — Sur bois.

H. 31, L. 22.

333. *Femme s'habillant* devant un miroir placé sur une table couverte d'un tapis rouge. Ancienne imitation, de l'école. — Sur bois.

H. 36, L. 28.

KARL DE MOOR.

334. *Portrait du duc de Marlborough.*

— *Portrait de la duchesse de Marlborough.*

Pendants en petite dimension. Ovales. Peinture pleine de caractère. —Sur bois.

H. 17, L. 13.

PETER DE HOOG.

335. *Intérieur*, avec une vieille femme lisant; à droite, un coffre et deux chaises. Le soleil pénétrant par deux fenêtres du fond glisse sur la muraille. Copie réduite du tableau de La Haye. —Sur bois.

H. 32, L. 27.

SCHALKEN.

336. *L'Amour endormi* et Psyché avec une lampe et un poignard dans la main. — Sur cuivre.

H. 13, L. 10.

337. *Intérieur* avec une cheminée, une table, etc., par son élève Boonen. — Sur bois.

H. 17, L. 20.

GASPARD NETSCHER.

338. *Portrait de femme assise,* en costume de la cour de Louis XIV.

H. 48, L. 40.

339. *Portrait de M*^{me} *de Caylus.* Elle est assise et

tient sur ses genoux un livre ouvert. Robe brune, écharpe blanche. Fond de parc.

H. 39, L. 29.

PHILIPPE WOUVERMANS.

340. *Les Bohémiens.* Ils disent la bonne aventure à un paysan descendu de cheval. A droite, passe une voiture attelée de quatre chevaux blancs. Fine exécution. — Sur bois. Peut-être de Van Falens.

H. 21, L. 26.

341. *Cavalier au galop.* Par Ferg. — Sur bois.

H. 13, L. 8.

342. *Soldats et Mendiants.* Deux soldats descendus de cheval font l'aumône à des mendiants. A droite, un pont avec des charrettes. Ciel très-fin. Exécution très-libre et spirituelle. Peut-être de Sweback. — Sur bois.

H. 35, L. 45.

WENEINX (le jeune).

343. *Nature morte.* Lièvre suspendu à un arbre, perdrix, fusil, carnassière et ustensiles de chasse au milieu d'un paysage peint par Van der Straaten, et dans le meilleur style de Weeninx jeune. Très-beau tableau.

H. 90, L. 72.

BERGHEM.

344. *Le Passage du gué.* Copie du tableau acheté par Georges IV, de M. A. Baring. — Sur bois.

H. 32, L. 40.

345. *Paysage.* Vue d'Italie. Grands arbres, édifices et montagnes dans le lointain ; sur le devant, un pâtre conduisant des vaches. Peut-être de Baut et Baudouin.

H. 33, L. 44.

346. *Vache couchée* au milieu d'un pâturage. — Sur bois.

H. 21, L. 27.

DIRK BERGEN.

347. *Deux petits paysages*, avec animaux. — Sur bois.

H. 15, L. 20.

SIBRECHT.

348. *Cavalier* descendu de son cheval, et deux paysannes. Pendants. Ronds.

D. 10.

VANDER MEER (le vieux).

349. *Paysage.* Bergère sortant d'une cabane, avec des vaches, des chèvres, etc. — Sur bois.

H. 19, L. 28.

PAUL POTTER.

350. *Le taureau.* Ancienne copie réduite du fameux Tableau du musée de La Haye. Tout le monde connaît cette composition, gravée plusieurs fois. Excellent fac-simile de l'original, mais en petit.

H. 57, L. 76.

351. *Paysage.* Deux chevaux près d'une cabane et un palefrenier leur apportant de l'eau. Copie du tableau du Louvre, n° 651.

H. 23, L. 32.

352. *Taureau au milieu d'un pâturage.* Petite copie par Klomp. — Sur bois.

H. 21, L. 25.

CUYP.

353. *Paysage*, avec figures et animaux. Deux vaches, trois chèvres, trois moutons; un paysan et une paysanne. A droite, des coteaux boisés; à gauche, un fleuve. Couleur blonde.

H. 44, L. 63.

354. *Femme faisant de la dentelle.* Signé : Bleker. Dans la manière des maîtres hollandais. — Sur bois.

H. 34, L. 24.

355. *Nature morte.* Sur une table couverte d'une

draperie blanche, des assiettes de fruits, une coupe montée sur une statuette d'or, jambon, couteau, etc. Exécution magistrale et couleur vigoureuse. Original, de belle qualité.

H. 67, L. 82.

MICHEL CARRÉ.

356. *Paysage et animaux.* Chèvre, chien, brebis, vache et taureau près d'un ruisseau.

H. 47, L. 61.

JEAN STEEN.

357. *Charlatan*, tenant à la main une bouteille; il est entouré de la fille malade et de paysans. — Ovale. — Sur bois.

H. 34, L. 26.

VICTOORS.

358. *Tête de jeune fille.* Vigoureuse peinture. — Sur bois.

H. 45, L. 37.

VANDER MEULEN.

359. *Louis XIV chassant le sanglier.* Paysage et cavaliers.

H. 21, L. 25.

BOUDEWYNS et BAUT.

360. *Paysage*, avec beaucoup de figures. A gauche, des tours et des édifices; à droite, la mer. Très-fin.

H. 17, L. 23.

JACQUES RUYSDAEL.

361. *Paysage*, avec une rivière, de grands arbres et des animaux. Signé J. R. et J. De Vries.

H. 42, L. 51.

362. *Paysage*, avec de l'eau, un pont et des rochers. Petite copie du tableau du Louvre, n° 721.

H. 30, L. 29.

363. *Paysage*, avec une chaumière et un chemin. Copie du tableau du Louvre, n° 724.

H. 32, L. 40.

364. *Paysage, figures et animaux.* Copie du grand tableau, n° 720, par Berghem et Ruysdael.

H. 55, L. 66.

365. *La Tempête.* Petite copie du tableau du Louvre, n° 722. —Sur bois.

H. 33, L. 32.

SALOMON RUYSDAEL.

366. *Vue des bords du Rhin.* Paysage, barque, figures, etc. Couleur vigoureuse. Original.

H. 45, L. 67.

HOBBEMA.

367. *Forêt traversée par un chemin,* avec un cavalier, des chiens et plusieurs personnages. Peut-être de Van Kessel, imitateur d'Hobbema.

H. 50, L. 65.

KARL DU JARDIN.

368. *La chasse.* Sur un chemin, bordé à gauche d'un château sur une éminence, un cavalier parle à un garde-chasse; devant eux, un mulet chargé et des chiens. Effet très-lumineux.

H. 53, L. 42.

369. *Moutons et chèvre dans un paysage.*

H. 29, L. 37.

370. *Etude de chèvre* couchée dans une prairie. — Sur bois.

H. 10, L. 12.

JEAN HACKAERT.

371. *Paysage,* avec une maison, de grands arbres et

quelques personnages. Dans la manière de Cuyp et d'Hobbéma.—Sur bois.

H. 47, L. 40.

MOMMERS.

372. *Paysage,* avec deux vaches dans une prairie. Vigoureuse peinture dans le style de Cuyp.

H. 52, L. 68.

VAN DER WERF.

373. *Diogène, à la recherche de la vérité,* avec une lanterne. Il rencontre un petit garçon qui se moque de lui, et plusieurs personnages fantastiques.—Sur bois.

H. 32, L. 28.

ECOLE ANGLAISE.

SIR JOSHUA REYNOLDS.

374. *Portrait du duc d'Orléans, Philippe Egalité, père du roi Louis-Philippe,* en uniforme d'officier de hussards. Il a les cheveux poudrés, et il porte le cordon bleu de prince du sang. C'est la répétition en buste du grand tableau, peint par Reynolds, pour George IV, lorsqu'il était prince de Galles, et où le duc d'Orléans est représenté en pied, debout, près de son cheval. Publié dans la collection Delpech. Ovale. Original.

 H. 58, L. 48.

375. *La fille du fermier,* voluptueusement couchée sur une gerbe de blé. Elle porte un chapeau de paille avec un ruban rose, un fichu de mousseline et une rose sur le sein. Buste de grandeur naturelle. Couleur digne de Rubens. Original.

 H. 49, L. 61.

376. *La Sainte-Famille* au milieu d'un paysage. Petite copie du célèbre tableau de la galerie Britannique. — Sur bois.

 H. 32, L. 23.

377. *Le serpent sous l'herbe.* Jeune fille au sein nu, assise sur le gazon et caressée par l'Amour. Petite copie du tableau de sir Robert Peel.

H. 20, L. 18.

378. *Vénus et l'Amour.* La déesse, toute nue, est couchée sur des draperies blanches et bleues, l'Amour paraît entre les arbres. Fond de paysage. Petite copie du tableau qui est en Angleterre.— Sur bois.

H. 27, L. 21.

STANFIELD.

379. *Marine.* Quelques bâtiments battus par la tempête. Exécution très-libre et très-vigoureuse.

H. 90, L. 134.

BONINGTON.

380. *Paysage.* Plaine avec un effet de soleil. A droite, chaumière et une petite mare. Ciel magnifique. Étude d'après nature, dans le sentiment de Ruysdael.—Sur fer-blanc.

H. 14, L. 37.

ECOLE FRANÇAISE.

SIMON VOUET.

381. *Descente de croix.* La Vierge s'évanouit dans les bras de ses compagnes. Belle composition dans la manière des Carrache. Gravée par Daret.

H. 48, L. 36.

NICOLAS POUSSIN.

382. *Les quatre Saisons.* Petite copie d'après le tableau original de la galerie Fesch, aujourd'hui appartenant au marquis de Hertfordt. Gravé.

H. 37, L. 46.

383. *La Sainte Famille,* sainte Marthe, et des anges présentant des corbeilles de fleurs; fond de ruines et de paysage. Sévère composition dans la forme pyramidale. Provenant du château de Navarre. Peut-être par Sébastien Bourdon.

H. 46, L. 52.

384. *La Bacchante sur une chèvre,* entourée d'en-

fants, au milieu d'un paysage sombre. Forte exécution.

H. 53, L. 75.

385. *Bacchanale.* A gauche, Silène ivre, soutenu par des bacchants; au centre, satyres jouant de divers instruments; à droite, bacchantes et autres figures. Imitation du tableau de la galerie Britannique.

H. 91, L. 124.

GASPAR POUSSIN.

386. *Paysage,* sans personnages, avec de grandes coupes de terrain et un fond de montagnes bleues. Grasse exécution.

H. 31, L. 40.

387. *Deux petits paysages.* L'un, avec un château, un pont et des troupeaux; l'autre, avec des bâtiments dans le lointain, et des personnages; par C. Onofrio.

H. 17, L. 21.

FRANCISQUE MILÉ.

388. *Paysage.* Dans le style du Poussin.

H. 33, L. 53.

389. *Paysage,* avec une rivière, des ruines et quelques personnages. Esquisse originale.

H. 40, L. 50.

SÉBASTIEN BOURDON.

390. *La Vierge, l'Enfant et saint Joseph.* Esquisse très-libre; original. — Sur bois.

H. 27, L. 19.

CLAUDE LORRAIN.

391. *Paysage.* A gauche, un temple et quelques petits personnages. Vaches au premier plan; à droite, un pont et de grands arbres.

H. 52, L. 58.

392. *Paysage,* avec de hautes montagnes et un lac dans le lointain. Sur le devant, un homme conduisant une mule, et plusieurs autres personnages.

H. 36, L. 60.

393. *Port de mer.* Soleil levant; à droite, édifices et personnages. — Sur bois.

— *Port de mer,* avec des édifices à gauche, et plusieurs personnages. Pendant du précédent.

H. 25, L. 32.

Ces quatre tableaux paraissent être de l'élève de Claude, Domenique.

394. *Vue près de Tivoli.* Petit paysage dans le style de Claude. — Sur bois.

H. 13, L. 17.

395. *Paysage.* Nymphes au bain, etc. Probablement par Kierings. — Sur cuivre.

H. 21, L. 30.

396. *Paysage,* avec une rivière, un pont et des pêcheurs sur le devant. Effet de midi. Dans le style de Claude, par Swanevelt.

H. 42, L. 49.

397. *Paysage.* Effet de soir : une voûte en ruine, sous laquelle se trouvent deux femmes; des moutons sur le devant. Par C. Ranucci.

H. 40, L. 51.

398. *Port de mer.* Vaisseaux et personnages sur le devant. A gauche, une tour et des montagnes au second plan.

H. 50, L. 60.

399. *Paysage.* Étude de ruines antiques, avec de belles décorations de sculptures et de statues. Deux personnages arrêtés sur le chemin. Couleur très-fertile et très-originale, dans la première manière du maître.

H. 45, L. 60.

400. *Paysage, la Fuite en Egypte.* Au premier plan,

la Sainte Famille sur le chemin. Effet de soir. Beau paysage, avec de grandes oppositions d'ombre et de lumière. Les figures par Francesco Borzone. — Sur bois. — Octogone.

H. 30, L. 39.

401. *Marine.* Copie de celle du Louvre, n° 160.

H. 31. L. 40.

— *Paysage.* Copie de celui du Louvre, n° 169. Pendant du n' précédent.

H. 31, L. 40.

EUSTACHE LESUEUR.

402. *Saint Jean* dans une grotte, contemplant la croix. Figure en pied et presque nue.

H. 60, L. 51.

PIERRE MIGNARD.

403. *Portrait de la duchesse du Maine*, en buste et de grandeur naturelle ; ses cheveux blonds sont relevés en boucles sur son front. Une draperie bleue recouvre son corsage rouge, orné de dentelles. Belle et noble figure.

H. 68, L. 55.

JACQUES CALLOT.

404. *Destruction du Pharaon et de son armée* dans

la mer Rouge. Vive esquisse, très-spirituelle. — Sur bois.

H. 12, L. 44.

JACQUES COURTOIS, le Bourguignon.

405. *Bataille*, dans la manière de Salvator Rosa. Au premier plan, groupes de cavaliers renversés. Mêlée furieuse. Tableau plein de verve et d'une belle couleur. Excellente qualité du maître.

H. 21, L. 30.

ANTOINE COYPEL.

406. *Bacchus et Ariadne*, entourés d'Amours et de satyres. Riche composition provenant du château de Navarre. Gravé.

H. 60, L. 81.

PATEL.

407. *Paysage.* Effet de matin : des ruines, des vignes, un lac, des montagnes.

H. 47, L. 39.

408. *Les Vendanges.* Paysage avec des ruines et plusieurs figures. — Sur bois.

H. 18, L. 21.

ANTOINE WATTEAU.

409. *Jeune fille* à mi-corps et de grandeur naturelle, accoudée sur une table et lisant une lettre dépliée. Une douce demi-teinte glisse sur son visage incliné et sur sa gorge demi-nue. Corsage bleu, manches feuille-morte. De la collection du prince de Condé. Raoux a peint le même tableau, qui est gravé sous son nom.

H. 97, L. 74.

410. *La promenade dans le parc.* Hommes et femmes se promenant. A gauche, groupe de musiciens. Fin paysage.

H. 25, L. 33.

411. *Patrouille de huit gardes-françaises*, précédée d'un officier à cheval. Fond de paysage. Deux arcs-en-ciel dans les nuages. Composition connue par la gravure.

H. 64, L. 81.

412. *Jeune homme relevant une femme assise par terre.* Esquisse d'un groupe du Voyage à Cythère, du Louvre, n° 315. — Sur bois.

H. 33, L. 22.

413. *La Camargo dansant au milieu d'un bosquet.* Elle porte une robe rouge, garnie de dentelles. Gravé.

H. 33, L. 25.

414. *Intérieur de famille.* Hommes, femmes et enfants autour d'une table, dans une pièce richement décorée et qui ouvre sur une galerie. Charmante esquisse. — Sur bois. Ovale. Peut-être de Janeck.

H. 30, L. 24.

FRANÇOIS BOUCHER.

415. *Nymphe endormie* au milieu des Amours et des fleurs. Esquisse originale.

H. 35, L. 45.

416. *Jupiter et Io.* La nymphe toute nue, et de grandeur naturelle, est couchée sur un nuage enlevé par l'aigle mythologique. Peinture pleine de charme et d'une douce couleur.

H. 117, L. 123.

417. *Paysage.* Effet de matin. Une laveuse au bord d'un puits. — Sur bois. Peinture vive et spirituelle.

H. 24, L. 37.

LOUIS VANLOO.

418. *Portrait de M^{me} Dubarry,* en buste et de grandeur naturelle. Elle porte une aigrette de perles dans les cheveux, un corsage rose avec des garnitures de dentelle.

H. 66, L. 48.

JEAN-BAPTISTE GREUZE.

419. *Buste de jeune fille*, de grandeur naturelle. Elle est à demi couchée sur des coussins, la tête renversée voluptueusement ; elle a le sein nu et un léger voile en mousseline blanche.

 H. 45; L. 34.

420. *La Bacchante*. Copie de ce buste célèbre dont il y a plusieurs répétitions.

 H. 41, L. 33.

421. *Petit garçon*, en buste, de grandeur naturelle, la tête retournée ; draperie lilas.

 H. 40, L. 32.

422. *La cruche cassée*. Petite copie du tableau du Louvre, n° 1299.

 H. 38, L. 29.

423. *Jupiter et Danaé*. La femme toute nue est couchée sur des draperies blanches, sa suivante derrière elle. Copie de l'original, de grandeur naturelle, qui est chez M. Rhoné.

 H. 43, L. 58.

424. *La Madeleine* en extase, les yeux levés au ciel. Buste de grandeur naturelle. Copie.

 H. 47, L. 39.

425. *Tête de jeune fille*, du tableau de l'Enfant prodigue. — Sur bois.

H. 17, L. 14.

LUTHERBOURG.

426. *Paysage*, avec une famille assise au milieu, sous un arbre; une petite colline à gauche, et une rivière qui s'étend jusqu'au fond.

H. 49, L. 81.

SIGALON.

427. *La courtisane.* Copie réduite du tableau du Louvre.

H. 22, L. 29.

FIN.

Imprimerie de HENRYER et Cⁱᵉ, rue Lemercier, 24. Batignolles.

www.ingramcontent.com/pod-product-compliance
Lightning Source LLC
Chambersburg PA
CBHW071412220526
45469CB00004B/1268